Mr De Radanne
25 février 1778
Rauges

CATALOGUE DE TABLEAUX,

DESSINS, Estampes d'un beau choix, quelques Bronzes, Marbres, &c. après le décès de M.***, dont la Vente se fera en son Hôtel, Mercredi 25 Février 1778 de relevée & jours suivans, rue de Richelieu, vis-à-vis la Fontaine.

Ce Catalogue se distribue A PARIS,

Chez MM.
{ POUPET, Commissaire-Huissier-Priseur, rue du Four Saint-Germain, Maison du Notaire.
PIAUGER, rue de la Comédie Françoise, Hôtel de la Fautriere.

Avec Approbation & Permission.
M. DCC. LXXVIII.

Les Objets que l'on annonce, sont d'un beau choix: MM. les Amateurs pourront le vérifier par la vue qu'ils peuvent s'en procurer le Mardi 24 Janvier 1778, depuis 10 heures jusqu'à une heure, & les Tableaux seront vus le Samedi 8 à pareille heure, audit Hôtel.

CATALOGUE
DE TABLEAUX,

Dessins, Estampes d'un beau choix, quelques bronzes, marbres, &c. après décès de M.***, dont la Vente se fera Mercredi 25 Février 1778 de relevée & jours suivans, en son Hôtel, rue de Richelieu, vis-à-vis la Fontaine.

PREMIERE VACATION.

ESTAMPES.

Mercredi 25 Février 1778.

Nos.
1. L'Histoire d'Enée & celle de Psyché, d'après Cotelle & Natier.
2. Les Quatre Ages, d'après Raoux ; & deux d'après C. Lorain & Panini, le tout gravé par Moyreau.
3. Trois Portraits, d'après Parocel, Rigaud, & Autreau. Louis XV à cheval, Philibert Orry & le Cardinal Fleury.

A ij

4. Quinze Sujets divers, de Raoux, le Clerc, le Brun, Vleughels, Coypel, Jouvenet, &c.
5. Sept Pièces, d'après Boucher, Jeaurat & autres.
6. Six ---, dont le Château Saint-Ange, Places de Rome, &c.
7. Six ----, d'après Coypel, de Troy, &c. par Audran, Desplaces, Larmessin & le Bas.
8. Dix ---, d'après Watteau, Lancret & autres, par Cochin, Larmessin, &c.
9. Les quatre Elémens, d'après l'Albane, par Baudet.
10. Trente-deux feuilles de Mosaïque, & dix de différents plans de Parterre.
11. Neuf Portraits, dont Poquelin de Moliere, d'après Bourdon, par Beauvarlet.
12. Portrait de Madame Hélyot; & celui de Mouton, fameux Joueur de Luth, par Edelinck.
13. Treize autres, dont, Te... s, Champagne, Rigaud & autres, par Edelinck, &c.
14. Dix Pièces, dont le Monument de la Ville de Reims, les différentes Nations, &c.
15. Vingt-une Pièces, dont la nouvelle Eglise de Sainte-Geneviève, Elévations, Plans, Coupes, &c.
16. La Place Maubert, avec l'eau-forte; Place des Halles, & la Bergere prévoyante, d'après Boucher & M. Jeaurat, par Aliamet.
17. Tems brouillard, la Nuit, le Soir, Tems serein, & les Italiennes laborieuses, d'après M. Vernet, par Aliamet.
18. L'Alliance de la Poésie & de la Musique; l'Amour menaçant; l'aimable Accord; la

belle Villageoise; Vénus au bain; l'Amour & Anacréon, d'après de Troy, Coypel, Boucher, Vanloo, &c.

19. Six Sujets divers, eau-forte, d'après Bouchardon, par le Comte de Caylus.
20. Première & deuxieme Vue de Normandie; Vue de Saint-Valery, & Vue prise dans le Port de Diepe, d'après Hackert, par Aliamet, Ozane & Dufour.
21. Tempête, d'après M. Vernet, par Flipart.
22. Treize eaux-fortes, d'après Watteau.
23. Bacha faisant peindre sa Maitresse, d'après Vanloo, par Littret.
24. Sept Portraits, manière noire, dont cinq par Smith.
25. Dix différens Sujets de la Fable, aussi manière noire.
26. Sept autres manières noires, dont l'Adoration des Bergers; effet de nuit, d'après Rembrandt, par Bernard.
27. Dix autres manières noires, Sujets de Vierge, par Scidon & autres.
28. L'Œuvre de Wouvermens, contenant cent-quarante Pièces du plus beau choix, la plus considérable partie gravée par Moyreau, plusieurs par Visscher, le Bas & autres, laquelle Œuvre étant en feuille sera détaillée ou vendue en total, s'il se trouve un acquéreur pour le tout.
29. Niobé & Phaéton, par Woollett.
30. Les Disciples d'Emmaüs, d'après Paul Véronèse, par Thomassin; & la Famille de sir Balthazar Gerbier, d'après Vandick, par Walker.

31. La Philosophie endormie ; le petit Apprentif Joueur de vielle, d'après M. Greuze, par Aliamet, tous deux avant la lettre; & la jeune Fille qui pleure son oiseau, d'après le même, par Flipart.
32. Macbeth, d'après Zuccarelli, par Woollett.

DESSINS.

33. Six Dessins de Jordeans, Solimene & l'Espagnolette.
34. Sept Paysages & Vues de rochers, &c. dessinés & lavés au bistre, de Bloemaert.
35. Huit Sujets & Etudes, par Coypel.
36. Trois Têtes de caprice, par Boucher.
37. Six Portraits de Femmes & d'Enfans, dessinés à la pierre noire sur papier bleu, rehaussés de blanc très précieux, par le Padoüan.
38. Sept autres sur papier gris & bleu, par le même.
39. Quatre Paysages, à la sanguine, par Watteau.
40. Quatres autres, du même.
41. Quatre Sujets différens, par le même.
42. Deux Têtes de Femme, d'un tact très-piquant, par la touche du crayon, du même.

DEUXIEME VACATION.

ESTAMPES.

Jeudi 26.

43. Quatre Pièces, d'après MM. Vernet & Hackert, dont première & deuxieme Vues du Levant, par Aliamet.

44. Quatre autres, d'après Berghem, V. Velde & Lacroix, dont les Orientaux, la Gaieté, &c.
45. Le Rocher percé, & la Barque mise à flot, d'après Vernet, par Bertaud, avant la lettre.
46. Le Ménage Italien ; les Blanchisseuses Italiennes, d'après Gambarini, par Levasseur ; & Junon, d'après Halmilton par Cunego.
47. Quatre Paysages, d'après Pillement, avant la lettre.
48. Les gais Paysans, & les Cottagers, d'après du Sart, par Woollett.
49. La Vie de Saint-Grégoire en sept Pièces, d'après Vanloo, par Molés, Voyez & autres.
50. Le Repas des Moissonneurs, épreuve avant la lettre.
51. Quatre Sujets des Travaux d'Hercule, d'après le Guide, par Rousselet ; & Sainte-Famille, d'après le Carrache, par Poilly.
52. Le Cheval effrayé par le Lion, & le Lion dévorant un Cerf, manière noire, par Stubbs.
53. Deux autres, manière noire, d'après Reynolds, par Watson.
54. La Duchesse d'Ancaste, belle manière noire, d'après le même, par Dixon.
55. Trois autres, manière noire, avant la lettre, dont l'Ange & Tobie.
56. Gulivert, autre manière noire, par Green ; avant la lettre.
57. Saint François de Paule, aussi manière noire, d'après Murillos, par M. Ardelle.

58. Lady Gran.mont, & Lady Midleton, par le même, impression rousse.
59. Elysabeth Keppel, autre belle manière noire, par Fisher.
60. Sainte-Famille, d'après Carl. Maratte, par Smith.
61. Un Volume contenant plusieurs manières noires, qui seront détaillées.
62. Le Jardin d'Amour, & le Festin Espagnol, d'après Palamede & Vanloo, par Lempereur.
63. Les Enfants de France, d'après Drouais, par Beauvarlet, avant la lettre.
64. Les deux Vases de Médicis, gravés en couleur, par Bartholozzi.
65. Clytie, d'après le Carache, par le même.
66. Sainte Agnès, par Strange.
67. Renaud & Armide, d'après Vandick, par de Jodes & Baillu, anciennes épreuves.
68. Sainte Claire, S. Dominique, & les Quatre Pères de l'Eglise, d'après Rubens, par Lauwers.
69. Jésus-Christ mort sur les genoux de la Vierge, & Saint François à côté, d'après Rubens, par Pontius, la même composition gravée par Bossewert.
70. Job sur le fumier, par Vorsterman; la chaste Susanne, par Pontius, & Jésus-Christ porté au Tombeau, où l'une des Saintes-Femmes apporte de la paille, par Witdoeck, le tout d'après Rubens.
71. Trois Pièces, d'après le même, & Vandick, dont Saint François recevant l'Enfant-Jésus, par Wisscher.
72. Descente du Saint-Esprit, d'après le même, par Pontius.

73. Le Mariage de la Vierge, par le même; l'Enlèvement d'Hypodamie, par Baillu.
74. Les Trois Croix, d'après le même, par Bolfewert.
75. Le Concert de Famille, d'après Schalken, par Will.
76. Agar, par le même, avant la lettre.
77. La Pêche à la ligne, & le Retour de la Pêche, d'après M. Vernet, par Benazeth, avec & avant la lettre.
78. Mademoiselle Clairon dans le rôle de Médée, d'après Vanloo, par Cars, avant la lettre.
79. Le Paralytique, & l'Accordée, d'après M. Greuze, par Flipart, premières épreuves, & du plus beau choix.
80. La Mère bien-aimée, d'après le même, par Maſſard, épreuve auſſi du plus grand brillant.
81. Licurgue bleſſé dans une ſédition, par Deſmarteaux, épreuve avant la lettre.
82. La Lecture Eſpagnole, d'après Vanloo, par Beauvarlet, avant la lettre.

DESSINS.

83. Naiſſance de Jéſus, & un Sujet d'Enfants, deſſins lavés au biſtre & à l'encre de la Chine, par Coypel.
84. Un autre, de Lucas de Leyde, un d'Aldegraaf.
85. Quatre Sujets, à la pierre noire, par Teniers.
86. Trois Payſages colorés, par Virengen.
87. Quatre, du même, auſſi colorés.
88. Quatre autres, du même.

89. Sept Sujets; Paysages, &c. par Watteau.
90. Six autres, du même.
91. Quatre, *Idem.*
92. Quatre jolies Etudes de Têtes de Femmes & d'Enfans, par le même.
93. Trois autres, du même.
94. Six Portraits, par le Padouan, d'un style flatteur.
95. Grand Sujet, par la Fage, représentant le Frappement du Rocher, dessin du grand style.
96. Deux Dessins colorés, par M. Desfriches, dont un représente une Femme à la porte d'un Presbytere, qui distribue des aumônes.
97. Deux Sujets d'Architecture, Gouaches, par M. Machy.

TROISIEME VACATION.

DESSINS.

Vendredi 27.

98. Fête Flamande, & Fête de Village, d'après Teniers, par le Bas.
99. Quatre Portraits, avant la lettre.
100. La Rue Quinquempoix, par Picard; Renaud & Armide, d'après le même.
101. Douze Portraits, par Rembrandt.
102. Douze Têtes, par le même.
103. Trois autres Portraits, d'après le même, par Pether, Watson & Haid, manières noires, avant la lettre.
104. Les Quatre Saisons, par V. Velde.
105. Quatre autres d'après le Bassan, par Sadeler.

106. Deux Pièces de Seghers, dont l'Annonciation.
107. Jésus-Christ chez Nicodeme, & Sainte Cécile, d'après le même, par de Jode & Louwers.
108. La Paix de Munster, par Suydehoef.
109. Satyres & Tigres, grandes pièces, d'après Vanlaar, par le même.
110. Le Martyre de Sainte Apoline, d'après Jordaens, par Marinus.
111. Saint Martin délivrant un Possédé, d'après le même, par de Jode.
112. Présentation au Temple, d'après Rubens, par Pontius.
113. Portement de Croix, d'après & par les mêmes.
114. Le Massacre des Innocens, grande Pièce en deux feuilles, par les mêmes.
115. Le Silence, d'après M. Greuze, par Jardinier, avec la faute.
116. Les Baigneuses, par Balechou, épreuve supérieure.
117. Les Batailles d'Alexandre, d'après le Brun, par Audran, anciennes épreuves.
118. Le Port de Gênes, & l'Esclave racheté, d'après Berghem, par Aliamet, avant la lettre.
119. Scévola, d'après Rubens, par Schmuzer, avant la lettre. On ne peut voir une plus belle épreuve que cette Pièce-ci.
120. Chaste Susanne, par Porporati, avant la lettre, aussi très-belle épreuve.
121. La Pièce au cent florins, morceau capital de Rembrandt, ancienne épreuve. Cette Pièce provient du Cabinet de feu M. de Ju-

lienne, ainsi que les dessins, & une grande partie des autres objets.

ESTAMPES SOUS VERRE.

122. Cinq Pièces, d'après Wouvermens, dont les Marchands de Chevaux, Course de Bague, &c.
123. Quatre autres, dont Renaud & Armide, d'après le Moine, par Silvestre.
124. Cinq autres, dont le Duc de Broglie, &c.
125. Quatre, dont la Dévote & l'Economie, &c.
126. Saint Jérôme, manière noire, par Marc-Ardelle.
127. Samuel Bernard, avant le mot de Conseiller d'Etat, par Drevet, d'après Rigaud.
128. Présentation au Temple, d'après Boullogne, par le même.

DESSINS EN FEUILLES.

129. Neuf différentes Etudes & Sujets, par Vouët, dont deux arabesques à la pierre noire.
130. Trois Dessins à la mine de plomb sur velin, par Teniers.
131. Deux —, par Ostade.
132. Trois autres, du même.
133. Trois, *Idem*.
134. Sept différens Sujets à la plume & à la sanguine, par le Parmesan.
135. Sept Sujets divers, par le Poussin.
136. Le Portrait de Watteau, presque vu de face dans l'attitude d'un Dessinateur, dessin aux trois crayons. Depuis ce n°. jusqu'à 142 c'est de Watteau.

137. Quatre Payſages, dont l'un eſt un Sujet de Saint Hubert.
138. Quatre autres Payſages.
139. Quatre, *Idem*.
140. Deux Têtes de Femmes aux trois crayons.
141. Deux autres, auſſi aux trois crayons.
142. Trois, *Idem*.
143. Bain de Femmes, deſſin ſur papier bleu, par M. Barbier.
144. Deſſin à la ſanguine, par Bruine.
145. Deux deſſins colorés, par M. Desfriches, l'un repréſentant un Baptême, & l'autre un Enterrement de Village.
146. Deux ---, à l'encre de la Chine, d'un précieux fini, par Zinzz.

DESSINS SOUS VERRE.

147. La Défaite de Porus, deſſin d'un précieux fini.
148. Deux Payſages.
149. Un Sujet d'Hiſtoire, & deux Payſages du Titien.
150. Sujet allégorique, de Vandick.
151. Deux Sujets, par Rembrandt.
152. Deux dans le même genre.
153. Huit Sujets de Danſe, Joueur d'inſtrument, genre baroque, peint en mignature, d'un beau faire. Il n'y a qu'une ſeule Figure dans chaque Tableau.

QUATRIEME VACATION.

Tableaux & Eſtampes en Volumes.

Samedi 28.

154. Le Sacre de Louis XV, dans l'Egliſe de

Reims, volume en maroquin bleu, à dentelle, dorée sur tranche.
155. Volume contenant les grandes Batailles d'Alexandre, dont la Tente de Darius, brillante épreuve; la Bataille & Triomphe de Constantin; la Conquête de la Franche-Comté; la Chapelle de Versailles, & autres Ouvrages, par Edelinck, Audran, &c.
156. Recueil des Nations du Levant, dessinées d'après nature, par les ordres de M. Ferriol, Ambassadeur du Roi.
157. Les Plaisirs de l'Isle enchantée, ou Fêtes & Divertissemens du Roi à Versailles, divisés en trois journées, année 1664, par Israël Silvestre.
158. Les Métamorphoses d'Ovide, contenant 143 Sujets, par Picard & autres, premières & brillantes épreuves, en 2 vol.
159. Ecole de Cavalerie, les épreuves sont de choix, d'après Parocel, par Cars, Desplaces, & autres.
160. Tableaux du Temple des Muses, par l'Abbé de Marolles, premières épreuves.
161. Recueil des Cérémonies & Coutumes religieuses de tous les Peuples du Monde, 6 vol. contenant quatre cens quatre-vingt cinq divers Sujets, avant la retouche, & d'un très-beau choix, d'après & par Picard.
162. Médailles sur les principaux événemens du Règne entier de Louis le Grand, avec explication historique.
163. Devise pour les Tapisseries du Roi, représentant les Elémens, Saisons, &c.
164. Atlas curieux, orné de Villes Capitales, Edifices, Palais, Maisons de plaisance, &c.

contenant sept cens dix - neuf épreuves.
165. Les Loges de Raphaël, gravées par Chaperon, contenant cinquante-quatre Pièces.
166. Recueil contenant cent huit Portraits, d'après Vandick, par Worsterman, Pontius & autres, suite rare par la beauté des épreuves, dont 11 gravés par Vandick lui-même.
167. Diverses Vues de Maisons de plaisance, & autres endroits de la Hollande, au nombre de cent deux Pièces.
168. Cartes contenant les Royaumes du Nord, la France & les Pays-Bas, 2 vol.
169. Recueil de belles Vues de Hamsted, dans la Province d'Utrecht, au nombre de soixante-huit Pièces.
170. Autre de quatre-vingt-dix-huit Vues des lieux de Plaisance & Villages, de la Rivière de Vecht.
171. Médailles du Règne de Louis XV.
172. Volume oblong, contenant deux cens vingt-deux Vues de Villes & Châteaux, & autres.
173. Carte générale de la Monarchie Françoise, contenant l'Histoire Militaire, depuis Clovis, &c.
174. Traité du Blazon, avec les Figures très-bien colorées, suivant les différens ordres.
175. Traité des Terres, des Pierres, des Métaux, des Minéraux, & autres fossiles, enrichi de Figures très bien-gravées.
176. Cent-cinquante Vues de Villes, Forteresses, avec leurs Plans, 2 vol.
177. Vues des Plans, Fontaines, Eglises & Hôtels de Paris; Vues des plus beaux en-

droits de Versailles, Fontainebleau, & autres Maisons, Vues de plusieurs Maisons des environs de Paris, & autres endroits, &c. contenant 188 Piéces, 2 vol.

178. L'œuvre complette de défunt de Matteau, de l'Académie Royale.

179. Petit Œuvre d'Architecture, de Marote, Architecte & Graveur.

180. Description des Fêtes données par la Ville à l'occasion du Mariage de Madame Elisabeth de France, de Don Philippe Infant d'Espagne.

181. Images de tous les Saints & Saintes de l'année, suivant le Martyrologe Romain, par Calot, un vol.

182. Les Comtes de Flandres, composant trente-huit Portraits, gravés par Visscher.

183. Plusieurs Estampes & Recueils, qui seront détaillés.

TABLEAUX.

184. Paysage dont le côté à droite figure une espèce de Pyramide ou Mausolée; on n'en voit qu'une partie masquée par un tronc d'arbre, & une grande urne; au bas sur un socle est un Pâtre qui dort; sur le devant sont des chèvres, un mouton & une vache. Ce beau Tableau, d'un pinceau facile, est de Roos, hauteur de 2 pieds 10 pouces sur 2 pieds 2 pouces.

185. Susanne & les deux Vieillards, demi-figures, peints par un ancien Maître, dont le pinceau est agréable par la couleur fraîche

&

& le fini. Ce Tableau est original ; & paroît être de l'Ecole Florentine, hauteur 2 pieds 8 pouces sur 2 pieds.

186. Paysage d'un pinceau facile & ragoûtant, par Ruysdal. Il représente l'entrée d'une Forêt avec figures, hauteur 15 pouces sur 24.

187. Le Jugement dernier, sujet dans le style de Jean Cousin, peint sur albâtre, dont les nuances de ce marbre font un effet pittoresque analogue au sujet, hauteur 14 pouces sur 12.

188. Une Magdeleine pénitente dans une grotte, des petits Anges sur des nuages font une espèce de gloire. Ce Tableau original du Varége, Elève de Polimbourg, est du faire de ce dernier, par la touche & le fini, hauteur 12 pouces sur 8.

189. Un Paysage d'un bon style, sur le premier plan, une Femme est occupée à traire une chêvre qu'un jeune homme semble tenir ; un Troupeau de moutons forme la seconde ligne de ce Tableau, qui est d'une touche originale, & ragoûtante, par la facilité du faire, qui tient du style du Bassan, hauteur 13 pouces sur 17.

190. Vierge tenant l'Enfant-Jésus, tandis que le petit S. Jean baise les pieds. Ce Tableau d'une bonne pâte de couleur, est du meilleur tems de Vouet, hauteur 18 pouces sur 15.

191. Un Paysage, dont les premières lignes sont occupées du combat d'un nombre de Cavaliers. Ce Tableau original paroît de l'Ecole Allemande, hauteur 15 pouces sur 30.

B

192. Vue d'une Place publique, dont le devant est occupé par un nombre de personnages qui paroissent revenir d'un Marché peu éloigné. Ce Tableau original, d'une touche ragoûtante, est beau comme un Berghem; il est peint par Lingelbac, hauteur 21 pouces sur 24.

193. Une Bataille très-étendue. Ce Tableau, peint par le même, mérite un principal rang dans ce genre. Le tact de la touche est spirituel, la couleur fraîche & animée, les plans bien distribués, de sorte que l'œil, sans distraction, se promène dans une campagne vaste, où il se fait différentes attaques, soit de Cavalerie & d'Infanterie; hauteur 12 pouces sur 18.

194. Un très-beau Tableau de l'Ecole Romaine, représentant Vénus tenant un arc & une flèche que l'Amour veut avoir; deux Amours décorent avec une guirlande de fleurs un buste d'un Faune, deux autres soutiennent une draperie; sur le devant deux Satyres, l'un joue de la flûte, l'autre boit; de l'autre côté opposé une Bacchante tenant un tambour de basque. Ce Tableau est composé avec grace; les figures d'un coloris flatteur, font une opposition agréable les uns des autres, sans accessoires superficiels; il est peint par Antonio Caldana, hauteur 3 pieds sur 2 pieds 3 pouces.

195. Un Sanglier, que des Dogues poursuivent, peint par Oudry, un des plus précieux de ce Maître, hauteur 12 pouces sur 18.

196. Un Buste d'Homme. Ce Tableau est de l'Ecole de Vandick, hauteur 13 pouces sur 10.

197. Tableau en vue d'Oiseau. Il représente la Bataille de Pavie. Ce sujet est curieux, parce qu'il est peint par nos premiers Peintres François de ce tems, hauteur 12 pouces sur 15.

198. Vue de l'intérieur d'une grande Eglise, avec Personnages de différentes attitudes. Ce Tableau original, de Peternef, mérite l'estime la plus particulière dans ce genre; il fait la sensation la plus parfaite, au point que l'œil est trompé par l'illusion enchanteresse de la perspective & de l'effet, hauteur 15 pouces sur 22.

199. Deux Tableaux faisant pendant, représentant des Mausolées d'un Architecture pittoresque dans une agréable campagne; des Femmes font des offrandes aux mânes de leurs Epoux. Ces deux sujets sont d'un aimable style; les figures, le paysage & l'Architecture sont d'un coloris ragoûtant, hauteur 14 pouces sur 17.

200. Un Saint François, figure presqu'à demi corps, dont l'expression de la tête est supérieure & digne du pinceau du plus grand Maître. Ce Tableau original est attribué au Carrache.

201. Une Magdeleine dans le Désert, peint par le Mole. Ce Tableau, d'un pinceau moelleux & du grand style, dénote ce Maître, hauteur 16 pouces sur 12.

202. Un repos d'Egypte, une ruine, du Pay-

sage font l'ornement de ce petit Tableau de forme ronde, attribué à Bartholomé. Le style simple & net d'exécution mérite le nom de ce Maître, diamètre 7 pouces.

203. Quelques belles Figures de Bronze, & plusieurs bas-reliefs de marbre, seront détaillés.

Lu & approuvé à Paris, ce 17 Février 1778.
COCHIN.

Vu l'Approbation, permis d'imprimer, ce 18 Février 1778.
LE NOIR.

De l'Imprimerie de CAILLEAU, rue Saint-Severin.

www.ingramcontent.com/pod-product-compliance
Lightning Source LLC
Chambersburg PA
CBHW030131230526
45469CB00005B/1902